페터 춤토르 　분위기

Peter Zumthor, Atmosphären. Architektonische Umgebungen – Die Dinge um mich herum
Copyrights ⓒ 2006 Birkhäuser Verlag GmbH, Basel
Layout and Cover: ERE, Werkstatt für Typografie, Ernst-Reinhardt Ehlert
Dieses Buch basiert auf einem Vortrag vom 1. Juni 2003 in der Kunstscheune, Schloss Wendlinghausen.
Wege durch das Land - Literatur- und Musikfest in Ostwestfalen -Lippe

Korean Translation Copyrights ⓒ 2013 by Thoughts of a Tree Publishing Co.
Korean edition is published by arrangement with Birkhäuser Verlag GmbH, Basel
through BC Agency, Seoul

이 책의 한국어판 저작권은 BC에이전시를 통한 저작권사와의 독점 계약으로 나무생각에 있습니다.
저작권법에 의해 보호를 받는 저작물이므로 무단 전재와 복제를 금합니다.

With the support of the Swiss Arts Council Pro Helvetia
이 책은 스위스 예술위원회 프로헬베티아 번역 지원금을 받았습니다.

페터 춤토르　분위기

건축적　환경·주변의　사물

글 페터 춤토르
옮김 장택수　감수 박창현

 나무생각

분위기는 나의 스타일이다

J. M. W. 터너가 존 러스킨에게 보낸 편지(1844년)

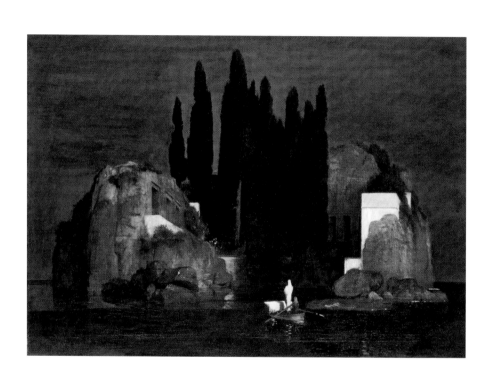

아름다움과의 대화

'죽음의 섬'(1차 버전)
아르놀트 뵈클린, 1880년, 바젤 미술관

페터 춤토르의 건물과 주변 환경 사이에는 주고받는, 일종의
상호교류가 있다. 배려. 풍성함. 춤토르의 건축과 만날 때면
분위기, 감정 같은 단어들이 필연적으로 떠오른다. 그가 설
계한 공간들이 주는 완벽히 정제된 느낌이 모든 관람자, 거주
자, 방문객, 주변 이웃에게 순식간에 전달된다. 춤토르는 사
람들에게 안식처가 되는 살기 좋고 요란하지 않은 장소와 건
물이 무엇인지를 아는 건축가이다. 장소를 읽고 장소에 개입
하여 하나의 건축물을 고안하고 계획하고 디자인하여 목적
과 의미, 목표를 달성하는 일은 직선으로 뻗은 대로가 아니
라 복잡하고 난해한 과정이다.

춤토르에게 분위기는 미학적 범주에 속한다. 이 책은 독자들
에게 춤토르의 건축에서 분위기가 맡고 있는 역할과 의미에
대한 통찰을 제공한다. 이 책은 2003년 6월 1일 독일 문학·음
악축제에서 춤토르가 했던 강연을 바탕으로 한다. 〈분위기.
건축적 환경. 주변의 사물〉이라는 주제로 진행된 그의 강연
은 벤딩하우젠 성에서 지역과 예술의 연관성을 탐구하는 〈시
적 경관〉 프로젝트의 일환으로 이루어졌다. 〈시적 경관〉이란

한 지역을 인물, 문학 또는 모티프와 연결하는 철학적 시도이다. 시간이 흘러 발전을 거듭한 끝에 이제는 독서회나 음악회를 통해 지역과 지역을 연결하고 국내외 배우, 작가, 극단의 참여로 무용 공연, 전시회, 토론회도 개최한다. 이번 프로젝트에서 나는 춤토르와 함께 들판과 초원을 걸으며 여러 마을과 암울한 건축 개발 사업들을 보면서 대화하고 질문하며 이미지들을 떠올려보았다.

강연 자체는 여러 날에 걸쳐 베저 르네상스 양식으로 세워진 벤딩하우젠 성에서 받은 영감을 바탕으로 아름다움의 척도를 논의하는 프로그램의 일환으로 실시되었다. 벤딩하우젠 성은 용도, 편의성, 영속성, 아름다움이라는 측면에서 매우 탁월한 건축물로서 비트루비우스의 정신을 이어받은 이탈리아의 위대한 르네상스 건축가 안드레아 팔라디오도 극찬한 바 있다. 이 소박한 건축물은 주변의 경관과 일체가 되어 있으며 현지 재료로 시공되었다. 이번 축제의 문학과 음악 프로그램은 16세기와 17세기 초반 이탈리아를 집중 조명했다. 덴마크 작가 잉에르 크리스텐센은 안드레아 만테냐의 벽화인 만토바 후작의 결혼의 방 시리즈를 모티프로 한 소설《채색된 방》과 괴테의《이탈리아 기행》중 팔라디오의 건축에 대

한 기록을 낭독하며 아름다움이라는 주제를 조명했고, 외적
아름다움, 사물의 치수, 비율, 재료, 내적 아름다움, 본질 등
아름다움이 과연 번역될 수 있는가를 분석했다. 사물의 시적
본질을 논한 것이라 볼 수 있다.

400명이 넘는 청중을 대상으로 한 춤토르의 강연은 그 강연
이 지닌 현장감과 자연스러움을 보존하는 차원에서 강연 내
용의 편집은 최소화했다.

2005년 10월 데트몰트에서
브리지트 랩스-엘러트

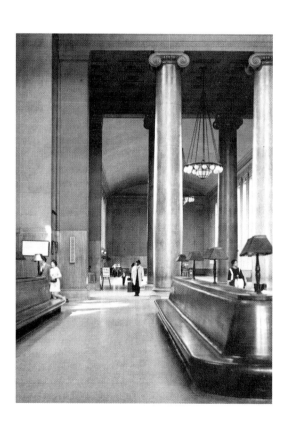

분위기

브로드 스트리트 역
버지니아 주 리치먼드,
존 러셀 포프, 1919년

분위기라는 제목은 내가 꽤 오랫동안 관심을 갖고 생각해 온 질문에서 나왔다. 내가 그 질문을 알려준다고 해도 아마 크게 놀라지 않겠지만 그 질문은 다음과 같다. 우리가 말하는 건축의 질은 무엇인가? 나에게는 대답하는 데 있어 그다지 어렵지 않은 질문이다. 건축의 질이란, 적어도 나에게는, 건축 가이드북이나 건축사에 누군가의 건축이 포함되거나 내 작품이 출판물에 수록되는 것이 아니다. 나에게 있어 질 높은 건축은 나를 감동시키는 건물이다. 무엇이 나를 감동시키는가? 어떻게 그 감동을 작업에 적용하는가? 어떻게 하면 이 사진과 같은 공간을 디자인할 수 있을까? 이 사진은 내가 좋아하는 사진이다. 건물을 실제로 보지는 못했는데 아쉽게도 더 이상 존재하지 않는 건물이다. 그저 바라만 보고 있어도 좋다. 볼 때마다 감동적인, 이렇게 아름답고 자연스러운 존재감을 지닌 대상을 사람들은 어떻게 디자인하는 것일까?

한 단어로 표현하자면 분위기이다. 우리가 이미 잘 알고 있는 것이다. 사람에 대한 첫인상을 생각해 보자. 나는 첫인상을 믿지 말고 기회를 주어야 한다고 생각했다. 그런데 세월

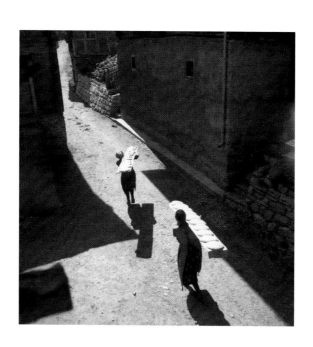

이 흘러 나이가 들고 보니 다시 첫인상을 신뢰하는 사람이 되었다. 건축에 있어서도 마찬가지다. 건물에 들어가서 실내를 보는 순간 바로 떠오르는 감정이 있다.

우리는 심리적 감성으로 분위기를 감지한다. 믿기 어려울 만큼 빠르게 작동하는 지각력은 인간의 생존에 필수적이다. 마음에 드는 것을 결정하거나 가던 방향을 돌리는 것이 좋겠다는 결정을 내리기에 항상 충분한 시간이 주어지지는 않는다. 결정의 순간에 우리 내면의 무언가가 재빨리 말한다. 우리에게는 즉각적인 이해, 자발적인 정서 반응, 순간적인 거부 능력이 있다. 우리 모두가 갖고 있으며 나도 즐겨 사용하는 선형 사고, 즉 A에서 B까지 이르는 가능성을 종합하여 판단하는 사고 방법과는 많이 다르다. 음악은 심리적 반응을 일으킨다. 브람스의 비올라 소나타 1악장에서 비올라 연주가 시작되고 2초 만에 우리는 음악에 반응한다. (비올라와 피아노를 위한 소나타 2번 E플랫 장조이다.) 이유는 모르겠지만 건축을 보았을 때도 마찬가지다. 미술이나 음악과 만났을 때처럼 강렬한 반응은 아니지만 분명 반응이 일어난다.

프린의 빵 굽는 날, 빵 나르기
에른스트 브루너, 1942년,
에른스트 브루너 컬렉션, 바젤

전에 공책에 끄적거린 글을 소개하고 싶다. 이해를 돕기 위해
부연 설명을 하자면 때는 2003년 성목요일이다. 나는 태양 아
래 앉아 있다. 광장이 파노라마처럼 펼쳐져 있다. 전면의 주
택들, 교회, 동상. 내 뒤로는 카페 벽이 있으며 사람들은 적당
히 많다. 꽃시장. 햇살. 11시. 광장 반대편의 그늘은 기분 좋
은 블루. 즐거운 소음들: 주위 사람들의 말소리, 광장 바닥
의 돌에 닿는 발소리, 새소리, 부드러운 웅성거림. 자동차와
엔진 소리는 없다. 이따금 건설현장에서 소리가 들린다. 주
말이 시작되어 사람들의 발걸음이 여유롭다. 두 명의 수녀 –
상상이 아니라 현실이다. – 두 명의 수녀가 손을 흔들며 광
장을 경쾌하게 지나간다. 두건이 산들거린다. 둘 다 비닐봉지
를 들었다. 기온: 기분 좋게 상쾌하고 따뜻함. 나는 아케이드
의 연한 녹색 커버를 씌운 소파에 앉아 있다. 광장의 높은 단
위에 놓인 청동상은 등을 뒤로한 채 전면의 이중 첨탑 교회
를 나와 함께 바라본다. 배의 키 모양을 한 첨탑은 각각 모양
이 다르다. 아랫부분은 같지만 위로 올라가면서 형태가 달라
진다. 꼭대기에 금관이 있는 첨탑이 더 높다. 1~2분 있으면 B
가 광장을 대각선으로 가로질러 오른편에서 걸어올 것이다.
무엇이 나를 감동시켰을까? 전부 다이다. 모든 사물 그 자체.
사람들, 공기, 소음, 소리, 색깔, 물질, 질감, 형태. 내가 인식

브루더 클라우스 채플
시공 중, 메헤르니히, 조경 속의 건물, 모형

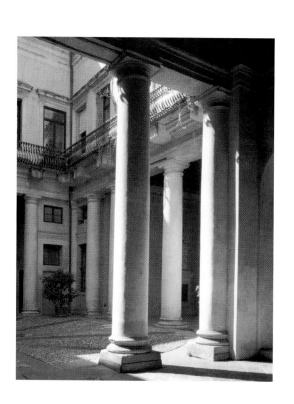

한 형태. 내가 해석한 형태. 내가 아름답다고 생각한 형태. 또
무엇이 나를 감동시켰을까? 내 분위기, 내 감정, 앉아 있는
동안 내 안에 가득했던 기대감. 플라톤의 유명한 문장이 떠
오른다. "아름다움은 보는 사람의 생각에 달려 있다." 전부
우리에게 달렸다는 뜻이다. 실험을 해보기로 한다. 광장을
제거하면 내 감정도 달라질 것이다. 실험은 간단하다. 내 단
순한 생각을 용서하기 바란다. 생각에서 광장을 지우면 감정
이 사라진다. 광장의 분위기가 없으면 이전의 감정들을 느끼
지 못한다. 논리적으로 지극히 당연한 일이다. 사람은 사물
과 소통한다. 건축가로서 내가 다루는 대상은 언제나 사물이
다. 내 열정의 대상이다. 실체는 나름의 마법을 갖고 있다. 물
론 그 마법은 생각 속에 존재한다. 아름다운 생각을 향한 열
정. 내가 여기서 말하고자 하는 것은 내가 믿기 어렵다고 생
각하는 것이다. 바로 사물의 마법, 현실의 마법이다.

트리시노 바스톤 저택
빈첸초 스카모치, 1592년.
비첸차, 내부 중정

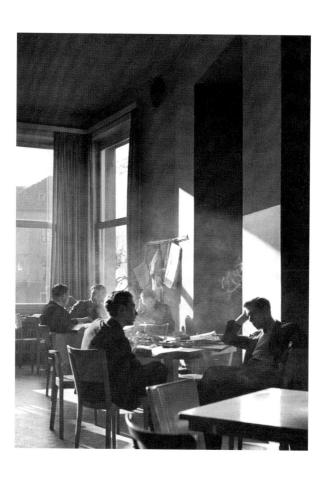

실체의 마법

학생 호스텔, 클라우지우스트라세
한스 바움가르트너, 1936년, 취리히

건축가로서 하는 질문이다. 실체의 마법이란 무엇일까? 바움
가르트너가 1930년대에 찍은 학생 호스텔 카페의 모습이다.
남자들이 앉아서 한가로이 시간을 보내고 있다. 이런 의문이
생긴다. 나는 건축가로서 이런 분위기, 이 정도의 강렬한 분
위기를 만들어낼 수 있을까? 어떻게 해야 할까? 그러고는 생
각한다. 그래, 충분히 가능하다. 또다시 생각한다. 아니, 불
가능하다. 세상에는 괜찮은 사물과 괜찮지 않은 사물이 있
기 때문이다. 나는 음악 백과사전에서 음악 전문가가 한 말
을 프린트하여 사무실 벽에 붙여놓았다. 우리가 일하는 방
식이 바로 그래야 한다고 생각했기 때문이다. 그는 어느 작곡
가에 대한 글을 남겼다. 작곡가의 이름은 일단 추측에 맡긴
다. 내용은 이렇다. "극단적인 온음계, 강렬하고 두드러진 리
듬, 멜로디의 명료성, 단순하고 군더더기 없는 화성, 날카롭
게 빛나는 음색, 음악의 단순함과 투명함, 형식적 구조의 안
정성." 전기 작가 앙드레 부쿠레슐리예프가 러시아 작곡가
이고르 스트라빈스키의 음악 문법에 대해 쓴 글이다. 이 문
장을 모두가 볼 수 있도록 사무실에 붙여놓았다. 여기에는
분위기와 관련된 무언가가 있다. 스트라빈스키의 음악도 동

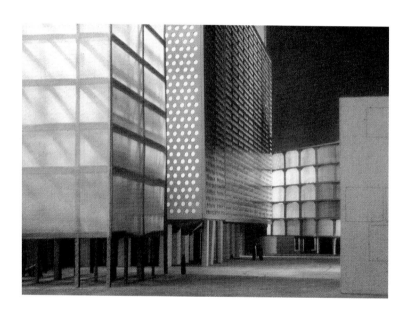

일한 속성, 곧 음악을 들으면 몇 초 만에 우리를 자극하는 능력, 나를 감동시키는 능력을 지녔다. 그와 동시에 작곡가가 음악에 쏟아부은 수고와 노력도 느낄 수 있다. 나에게 위안을 주는 부분이다. 건축적 분위기를 만드는 데도 부단한 수고와 노고가 필요하다. 과정과 관심, 도구와 공구 모두 내 작업에 없어서는 안 되는 필수요소이다. 이제부터 내가 지금까지 작업하면서 깨닫게 된 아홉 가지 사실에 대해 간략히 설명하고자 한다. 내가 사물을 다루는 방식, 건물을 설계하면서 특정한 분위기를 만들기 위해 가장 신경 쓰는 부분에 대해서 나름대로 깨달은 점이다. 물론 지극히 개인적인 생각임을 미리 밝혀둔다. 어쩔 수 없다. 매우 세심하고 개인적이다. 내가 어떤 일을 어떤 방식으로 하도록 인도하는 감성, 곧 개인적 감성의 결과물로 보면 된다.

데 밀파브리크 프로젝트
네덜란드 라이덴,
개조 및 확장 작업. 모형

건축의 몸

하나의 건축 또는 하나의 틀 안에 있는 사물의 물질적 존재. 지금 우리는 창고에 있다. 일렬로 늘어선 기둥들이 교차하

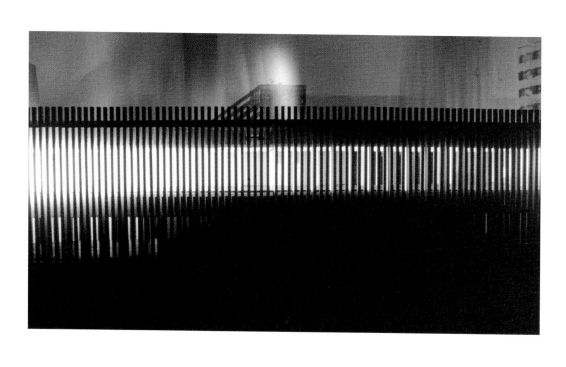

고 있다. 이런 사물은 나에게 관능적인 인상을 준다. 나는 세
상의 여러 물질과 재료들을 모으고 혼합하여 새로운 공간을
창출하는 것이 건축의 가장 위대한 첫 번째 비밀이라 생각한
다. 마치 해부학에 대해 말하는 것과 비슷하다. 내가 말한 몸
이란 문자 그대로 몸을 뜻한다. 나에게 건축은 눈에 보이지
않는 여러 장기와 물질로 구성되어 피부로 덮인 인간의 몸과
비슷하다. 건축을 생각하면 몸이 떠오른다. 몸을 가진 매스
인 건축은 멤브레인, 패브릭, 외피, 천, 벨벳, 실크, 내 주변의
모든 것으로 구성된다. 건축의 몸! 몸에 대한 생각이 아니라
몸 그 자체. 나를 감동시킬 수 있는 몸!

공포의 지형 박물관 자료관
독일 베를린,
외부 바 프레임. 모형

물질의 양립성

엄청난 비밀, 위대한 열정, 영원한 기쁨. 나는 일정량의 오크
나무와 응회암을 고르고 은 3그램과 열쇠를 추가한다. 원하
는 재료가 있다면 사용해도 좋다. 먼저 각각의 재료를 준비
해야 한다. 그래야 여러 재료들을 모아서 혼합할 수 있다. 혼
합은 우리 머리에서 시작해 실제 세계에 적용된다. 재료들이

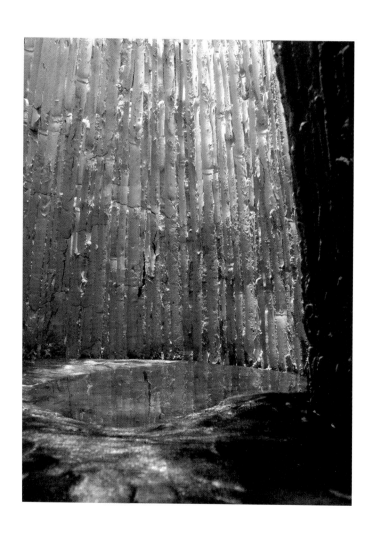

어떻게 반응하는지를 생각해 보자. 우리는 반응이 일어난다는 것을 알고 있다. 물질은 서로 반응하고 빛을 발산한다. 그 결과로 만들어진 혼합물은 독특한 성질을 지닌다. 물질은 무한하다. 돌을 보자. 우리는 돌을 자르고 갈고 뚫고 쪼개고 광을 낼 수 있다. 매번 전혀 다른 결과물이 나온다. 소량이나 대량으로 같은 돌을 다시 택하여 작업하면 또 다른 것이 만들어진다. 돌을 빛에 가져가면 또 다른 결과를 얻는다. 하나의 물질 속에 수천 가지의 가능성이 있다. 나는 그런 일이 좋다. 하면 할수록 더욱 신비로운 일. 우리는 이 재료와 다른 재료를 섞으면 어떻게 될지를 머릿속에서 상상한다. 지난주에 있었던 일화를 소개한다. 나는 노출 콘크리트 건물의 넓은 거실 마감으로 삼나무를 사용하기는 어렵다고 생각했다. 삼나무는 너무 부드러웠다. 흑단처럼 단단하고 노출 콘크리트의 하중을 지탱하기에 충분한 밀도와 중량을 가진 재료가 필요했다. 광도 무시할 수 없었다. 우리는 재료를 가지고 현장에 갔다. 이럴 수가! 삼나무가 훨씬 잘 어울리는 것이 아닌가. 삼나무의 연한 부드러움이 되레 그곳을 돋보이게 했다. 그래서 나는 우리가 사용했던 마호가니 재료를 끄집어냈다. 그러나 1년 뒤에 연한 색의 부드러운 삼나무와 함께 단단하고 결이 고운 짙은 색 마호가니를 다시 사용했다. 삼나무는 선형

브루더 클라우스 채플
시공 중. 메헤르니히.
납 플로어와 물 모형

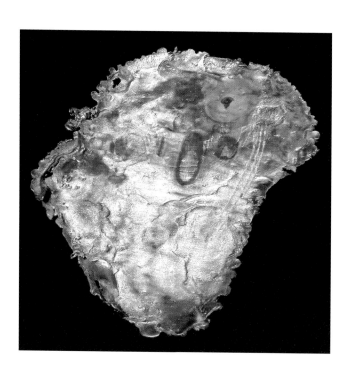

구조에서 취성에 문제가 있었다. 그 뒤로는 결코 사용하지 않았다. 물질이 매우 신비롭게 보이는 하나의 사례이다. 물론 이외에도 많다. 물질의 형태와 중량에 따라 물질 사이에 임계 근접성이 존재한다. 한 건물에 여러 재료를 혼합하여 사용했을 때 거리가 너무 멀어서 반응이 일어나지 않거나 너무 가까워서 서로에게 해가 되는 지점이 있다. 한 건물에 여러 재료를 사용할 때는 고려할 점이 많다. 무슨 말인지 알겠는가? 이에 대해 말하려면 30분은 걸릴 것이다. 사례도 무궁무진하다. 팔라디오의 건축에서 그런 경우를 종종 발견한다. 그의 건물에는 분위기가 가진 에너지가 존재한다. 그는 건축가이자 도편수로서 물질의 존재감과 무게감에 대한 비범한 감각을 가졌다. 내가 말하려고 하는 것이 바로 그것이다.

브루더 클라우스 채플
시공 중, 메헤르니히,
납 플로어 주물 샘플

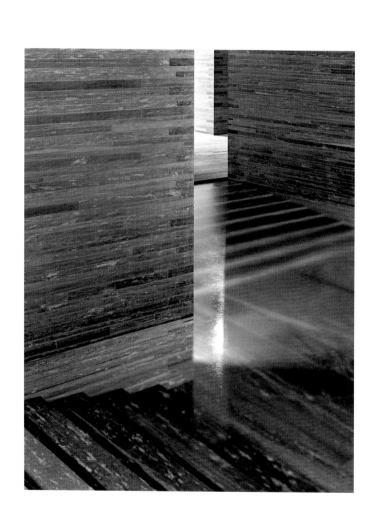

공간의 소리

발스 온천
페터 춤토르, 1996년, 그라우뷘덴 발스

소리. 실내는 거대한 악기와 같다. 소리를 모으고 증폭시키고 전달한다. 이것은 각 방의 독특한 형태, 여러 마감재로 처리된 표면, 재료를 사용한 방식과 관련이 있다. 예를 들어 바이올린 앞판에 사용하는 가문비나무 바닥면을 목재 위에 놓을 때와 콘크리트 슬래브 위에 놓을 때를 생각해 보자. 소리에 차이가 있을까? 당연하다. 안타깝게도 방이 내는 소리를 인식하지 못하는 사람들이 많다. 각 방마다 다른 소리를 낸다. 어린 시절을 떠올리면 어머니가 부엌에서 내던 소리가 제일 먼저 생각난다. 그 소리를 들으면 행복했다. 거실에 있으면 부엌에서 솥과 냄비가 부딪치는 소리가 들렸다. 어머니가 집에 계신다는 사실을 확인시켜 주는 소리였다. 넓은 홀에도 소리가 있다. 기차역의 넓은 실내에서 나는 소음, 거리에서 나는 소음 등등. 이번에는 한 걸음 나아가서, 다소 신비로울 수도 있지만, 건물에서 모든 낯선 소리를 제거해 보자. 아무것도 없고 건드릴 만한 것도 없다면 어떨까? 이런 의문이 생긴다. 그 건물에서도 여전히 소리가 날까? 어떠할 것 같은가? 직접 확인해 보기 바란다. 건물마다 독특한 음색을 갖고 있다. 마찰에 의해 나는 소리는 아니다. 정확히 무엇인지

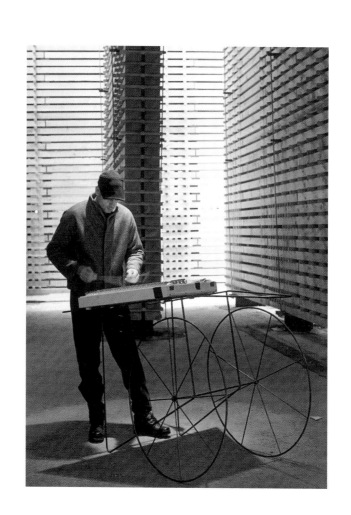

는 나도 모른다. 바람일 수도 있다. 심지어 방음 처리가 된 공간에 들어가도 무언가가 느껴진다. 대단하다. 건물을 설계할 때 침묵 속의 건물을 상상해 보라. 정말 근사하다. 건물을 최대한 조용한 장소로 만드는 것이다. 요즘 세상에는 워낙 소음이 많아서 그렇게 하기가 매우 어렵다. 이곳은 소음이 별로 없어 보이지만 소음이 많은 지역에서 조용한 공간을 만들려면 많은 노력이 필요하다. 건물은 비율과 재료에 따라 고요함 속에서 각기 다른 소리를 낸다. 가만 보니 내 말이 설교처럼 들릴 수도 있겠다. 그래도 설교보다는 훨씬 간단하고 실제적이지 않은가? 우리가 걸을 때는 어떤 소리가 나는가? 말할 때, 누군가와 대화할 때는 어떤 소리가 나는가? 일요일 오후에 거실에 앉아 세 명의 친구들과 대화하며 책을 읽는다면 어떤 소리가 날까? 원고에 이렇게 적어보았다: 문 닫는 소리. 훌륭한 소리를 가진 건물들이 있다. 그 소리들은 나에게 안락함과 혼자가 아니라는 느낌을 준다. 어머니의 모습이 떠오른다. 결코 잊고 싶지 않은 모습이다.

스위스 사운드박스
엑스포 2000, 하노버

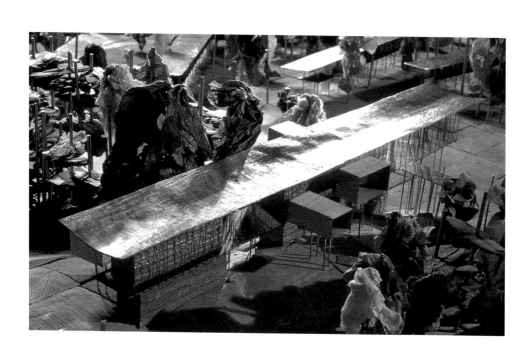

공간의 온도

분위기를 만드는 데 있어서 중요한 것들을 생각해 보고 있다. 온도도 그중 하나이다. 모든 건물은 특정한 온도를 갖고 있다. 이에 대해 설명해야겠다. 관심이 많은 주제이지만 설명이 쉽지는 않다. 일반적으로 아름다운 것들은 경탄을 일으킨다. 하노버 박람회의 스위스관을 설치하면서 많은 목재와 목재 기둥을 사용했다. 이 파빌리온은 오픈된 공간이지만 외부가 더울 때는 숲속처럼 시원하고 외부가 서늘할 때는 외부보다 따뜻했다. 일반적으로 물질이 우리 몸에서 온기를 빼앗아간다고 알려져 있다. 예를 들어 철은 차가우며 온도를 떨어뜨린다. 내가 했던 작업을 생각해 보면 '조절하다'라는 동사가 떠오른다. 피아노를 조율할 때 악기를 조율하면서 적절한 분위기와 무드를 찾는 것과 비슷하다. 이런 면에서 온도는 물리적이지만 또 어떻게 보면 심리적이다. 내가 보는 것, 내가 느끼는 것, 내가 만지는 것, 내 발에 닿는 촉감 속에 존재한다.

트레이닝 센터 및 공원 프로젝트
스위스 추크 호수,
스터디 모형, 디테일

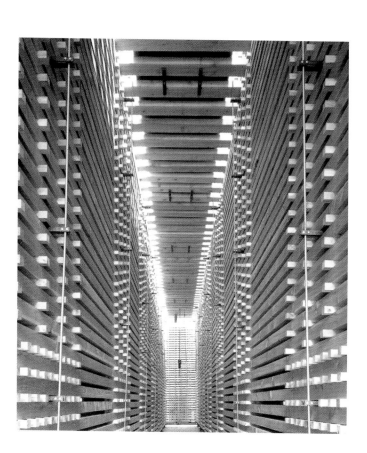

주변의 사물

스위스 사운드박스
엑스포 2000, 하노버

아홉 가지 대답 중 이제 다섯 번째이다. 강의가 지루하지 않기를 바란다. 다섯 번째는 〈주변의 사물〉이다. 건물이나 사람들이 사용하는 방에 들어가면 친구들, 아는 사람들, 전혀 모르는 사람들과 마주친다. 나는 사람들이 집이나 사무실에 두는 사물을 보며 감동받는다. 혹시 이런 점을 알아차렸는지 모르겠지만 물건들은 세심한 관심과 사랑 속에 조화를 이룬다. 거기에는 끈끈한 유대관계가 있다. 몇 달 전에 쾰른에 다녀왔는데 페터 뵘이 도시를 안내하면서 비네펠트가 설계한 주택으로 인도했다. 나는 두 주택의 내부를 처음으로 살짝 보았다. 방문한 시간은 토요일 오전 9시였다. 건물이 주는 인상은 대단했다. 아름다운 디테일이 가득한 주택이었다. 너무 지나치다고 할 정도였다. 하인츠 비네펠트의 존재감과 그가 만든 모든 것이 곳곳에서 느껴졌다. 집에는 사람들이 있었다. 한 명은 교사이고 한 명은 판사였다. 그들은 독일 사람이 토요일 오전에 입고 있을 만한 옷차림을 하고 있었다. 많은 사물이 눈에 들어왔다. 아름다운 물건들, 아름다운 책들, 장식품, 악기들(하프시코드, 바이올린 등). 그 많은 책들! 모든 것이 깊은 인상을 주었다. 마치 나에게 말을 걸어오는 듯

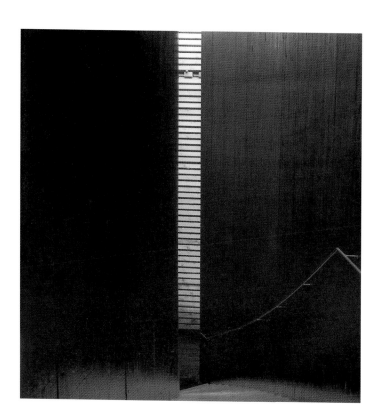

했다. 문득 궁금해졌다. 건축의 역할은 여러 물건을 두는 보관소일까? 짧은 일화를 소개하고 싶다. 몇 달 전 학생들에게 이 주제에 대해 설명하는데 학생 중에 키프로스 출신의 훌륭한 건축학도가 있었다. 여러분도 알다시피 키프로스에서 살기가 그리 만만하지는 않다. 그녀는 나를 위해 작은 커피테이블을 디자인했는데 사실은 본인이 사용하기를 원했다. 그날 강의에서 주변 환경에 존재하는 사물들에 대해 지금보다 자세히 설명했는데, 강의가 끝나자 그녀가 찾아왔다. "제 생각은 전적으로 달라요. 사물은 모두 짐에 불과해요. 저는 배낭 속에 제 모든 걸 넣고 다녀요. 언제든 떠날 수 있어야 하니까요. 모든 것은 그저 짐이에요. …모두가 부르주아들의 물건을 가질 수는 없어요." 나는 그녀를 보며 말했다. "혹시 자네가 갖고 싶어 한 커피테이블을 말하는 건가?" 아무 말이 없었다. 인간의 참모습을 보여주는 사례라고 하겠다. 내가 경험했던 일을 말하니까 옛 생각이 떠오른다. 디스코 음악이 흘러나오는 멋들어진 바를 설계하거나 도서관을 설계할 때 필요한 것은 지나친 여유와 편안함을 피한 디자인이다. 시간이 지나면 건축가와 전혀 상관없는 물건들이 건물에서 각자의 자리를 정확하게 차지할 것이다. 내가 설계한 건물의 미래가 어떠할지에 대한 통찰을 준다. 나와 상관없이 일어나는 미래

스위스 사운드박스
엑스포 2000, 하노버

말이다. 이런 상상은 여러모로 유용하다. 내가 짓고 있는 주택의 방들이 장차 어떤 모습일지, 실제로 어떻게 사용될지를 상상하면 도움이 많이 된다. 우리말로 표현하면 집의 느낌이라고 할 수 있다. 독일어로는 적절한 표현을 모르겠는데, 하이마트heimat(고향)는 아닌 것 같다. 니체의 글을 한번 찾아보면 어떨까 싶다. 《방랑자와 그의 그림자》 중 280번 글에서 니체는 상품 세계에서의 외양과 존재에 대해 말했다. 《유고집》(1880/1881)에서는 사물의 물리적 존재, 물질로서의 존재에 대해 말했다. 장 보드리야르도 《사물의 체계》(1968)에서 관련 내용을 언급했다.

춤토르 작업실

안정과 유혹 사이

이번에는 나에게 작업에 대한 흥미를 지속시켜 주는 주제이
다. 제목을 〈안정과 유혹 사이〉로 지어보았다. 건축이 움직임
과 관련이 있다는 측면에서 설명할 생각이다. 건축은 조형예
술인 동시에 시간예술이다. 건축 경험은 한순간으로 제한되
지 않는다. 작곡가 볼프강 림의 말에 동의한다. 건축은 음악
과 마찬가지로 시간예술이다. 건물 내에서 사람들이 움직이
는 방식을 떠올리면 된다. 나는 작업할 때 여러 지점들을 고
려한다. 온천 프로젝트로 설명하겠다. 우리에게는 편안하게
거닐 수 있는 환경, 지시하기보다는 자연스럽게 유혹하는 분
위기, 자유롭게 다닐 수 있는 분위기를 만드는 것이 중요했
다. 병원의 복도는 사람들에게 지시한다. 그와 달리 사람들
이 긴장을 풀고 느긋하게 걷게 만드는, 부드럽게 유혹하는 기
술은 건축가의 몫이다. 내가 말하는 이 능력은 무대장치를
설계하거나 연극을 연출하는 것과 비슷하다. 우리는 온천을
설계하면서 건물의 부분 부분을 모아서 하나의 연결체로 만
드는 방법을 찾는 데 주력했다. 목표를 달성했는지는 모르겠
으나 실패한 것 같지는 않다. 우리가 생각한 온천은 잠시 지
나가는 곳이 아니라 들어가서 보니 머무를 수 있겠다 싶은

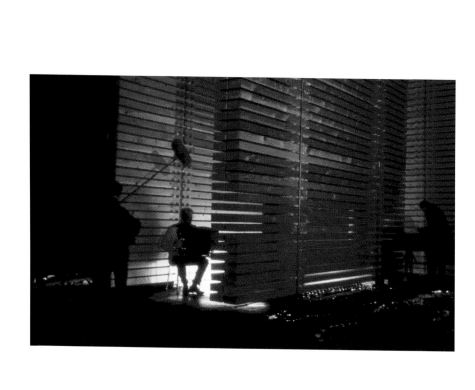

생각이 드는 곳이다. 예를 들어 잠깐 있을 생각으로 서 있었는데 무언가에 이끌려 모퉁이를 돈다. 여기저기를 비추는 조명 사이를 가볍게 거닌다. 큰 기쁨이 샘솟는다. 지시하는 대로 움직이지 않고 마음 가는 대로 움직이는 느낌. 발견의 여행이다. 나는 건축가로서 공간을 미로로 만들지 않기 위해 노력한다. 나는 미로를 원하지 않는다. 내가 생각하는 이동의 과정을 정리해 보았다. 물론 예외도 있을 수 있다. 지시, 끌림, 이동, 자유. 사람들이 원하는 문을 찾아 헤매게 만들기보다는 지혜와 기지를 발휘하여 평정심과 진정 효과를 주는 공간. 관심을 끌려고 애쓰는 것이 없는 가만히 머무를 수 있는 장소. 예를 들면 강의실이 그래야 한다. 거실이나 영화관도 마찬가지다. 이런 측면에서 나에게 훌륭한 학습 장소는 영화관이다. 촬영팀과 감독은 동일한 방법으로 여러 시퀀스를 조합한다. 나는 그들이 사용하는 방식을 건물에 적용한다. 상당히 매력적인 일이다. 여러분에게도 매력적일 것이다. 이 방식은 건물의 여러 용도를 뒷받침한다. 설명, 준비, 자극, 뜻밖의 기쁨, 안도. 너무 강의조로 들리지 않기를 바라면서 마지막으로 한 가지를 덧붙이자면, 이 모두가 자연스러워야 한다.

스위스 사운드박스
엑스포 2000, 하노버

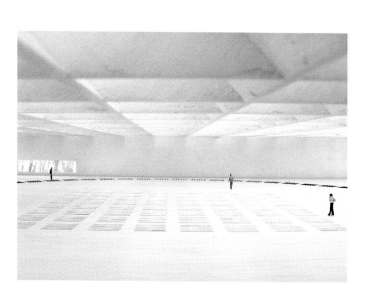

내부와 외부의 긴장

주역 갤러리, 주역 파빌리온
월터 드 마리아의 조각품.
디아 아트센터, 미국 뉴욕주 비콘

건축에는 내 마음을 사로잡는 매우 특별한 무언가가 있다. 바로 〈내부와 외부의 긴장〉이다. 정말 대단한 것이다. 건축은 지구의 일부분을 선택하여 작은 박스를 세운다. 그 순간 실내와 실외가 생긴다. 우리는 안에 있거나 밖에 있다. 놀랍지 않은가. 그뿐이 아니다. 문지방, 통로, 작은 문. 내부와 외부의 미묘한 전환, 놀라운 장소의 느낌. 우리가 다수이든 개인이든 무언가가 우리를 감싸고 모으며 보호하는 듯한 느낌, 무언가에 둘러싸였을 때 느껴지는 집중감. 개인을 위한 공간과 공공을 위한 공간, 사적 영역과 공공 영역. 건축은 이것을 알고 있으며 적절히 이용한다. 나는 성을 소유하고 있다. 성은 내가 사는 곳이다. 외부 세계에 공개된 파사드(정면)는 이렇게 말한다: "건축주나 건축가가 건물을 세울 때 무엇을 원했든지 나는 그들이 기대한 대로 존재하며 그들의 기대를 달성할 수 있으며 그들의 기대에 부응하고 싶다." 파사드는 또한 이렇게 말한다. "하지만 당신에게 모두 보여주지는 않을 것이다. 안에도 많은 것이 있다. 당신은 가서 당신 일이나 하라." 성이나 도시 아파트의 모습이 그러하다. 우리는 신호를 사용하고 관찰한다. 나의 열정이 여러분에게도 동일하게 전

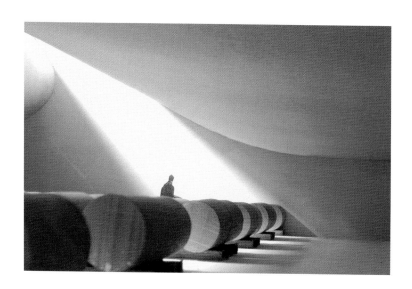

달되는지 모르겠다. 지금 말하려는 것은 관음증이 아니다.
분위기와 깊은 연관이 있다. 앨프리드 히치콕 감독의 〈이창〉
을 생각해 보자. 외부에서 관찰하는 창 내부의 삶. 히치콕의
고전이다. 불이 켜진 창 너머로 붉은 드레스를 입은 여인이
있다. 그녀가 무슨 일을 하는지는 알 수 없으나 우리는 분명
무언가를 본다. 이번에는 에드워드 호퍼의 작품 〈일요일 이
른 아침〉이다. 한 여인이 방 안에 앉아 창밖을 내다본다. 나
는 건축가로서 건물을 세울 때마다 우리가 하는 방식에 자
부심을 갖고 있다. 나는 작업을 할 때마다 이렇게 질문한다.
나는 나 자신과 건물을 사용하는 사람들이 실내에서 무엇을
보기를 바라는가? 사람들이 보았으면 하는 나의 모습이 무엇
인가? 내가 공개적으로 전하고 싶은 메시지가 있는가? 건물
은 거리나 광장을 향해 언제나 말한다. 예를 들면 광장에게
이런 말을 한다. "이 광장에 있어서 참 기분이 좋다." 이렇게
말할지도 모른다. "내가 여기서 가장 아름답다. 다른 건물들
은 모두 추하다. 나야말로 여왕감이다." 건물들은 이렇듯 말
하고 있다.

도미니오 데 핀구스 와이너리
프로젝트 2003, 스페인 페나피엘

친밀함의 수준

'죽은 자연'
조르조 모란디, 1963년,
모란디 미술관, 볼로냐

다음은 항상 나의 관심사였으나 그렇다는 사실을 이제까지
몰랐다가 최근에야 그 사실을 깨달은 주제이다. 내 설명을 듣
다 보면 알겠지만 사실 그렇게 많이 알고 있지는 않다. 그러
나 내가 항상 관심을 두고 있으며 앞으로도 계속 생각할 게
분명하다. 무엇이냐 하면 〈친밀함의 수준〉이다. 근접성과 거
리의 문제이다. 고전주의 건축가라면 스케일이라고 하겠지만
그 말은 너무 학구적이다. 나는 스케일이나 치수보다 좀 더
구체적인 것을 말하고 싶다. 예를 들면 다양한 측면들 – 크
기, 치수, 스케일, 나 자신과 대비되는 건물의 매스 같은 것들
말이다. 건물이 나보다 크다는 사실, 훨씬 크다는 사실. 아
니면 건물 내부의 사물들이 나보다 작다는 사실(걸쇠, 경첩, 모
든 연결 부품, 문 등등). 지나가는 사람을 근사하게 보여주는 높
고 슬림한 문, 특정한 형태가 없는 평범하고 넓은 문, 지나가
는 사람을 위풍당당하게 보여주는 위압적이고 웅장한 정문.
모두가 사물의 크기, 매스, 중력과 관련이 있다. 두꺼운 문과
얇은 문. 얇은 벽과 두꺼운 벽. 내가 어떤 건물을 말하는지
알겠는가? 나는 그런 것들에 매료된다. 나는 실내의 형태, 텅
빈 실내가 외부의 형태와 동일하지 않은 건물을 만들려고 노

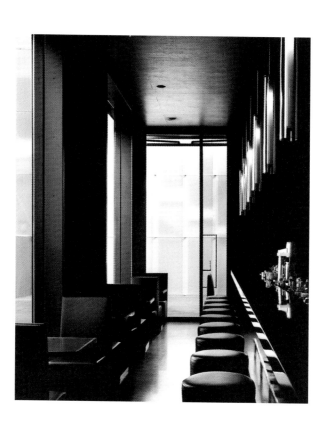

력한다. 다시 말해서 단순히 선을 그려서 평면도를 완성하고
는 여기가 12cm 두께의 벽체이고 실내와 실외가 이렇게 구별
된다는 식으로 하고 싶지 않다. 실내가 여태껏 인식하지 못
한 숨은 매스로 느껴지는 공간. 이런 것을 원한다. 교회로 치
자면 속이 비어 있는 탑의 내부 벽면을 타고 위로 올라가는
기분이라고나 할까. 하중과 크기와 관련하여 제시할 수 있는
수많은 사례 중 하나이다. 나와 크기가 비슷하거나 작은 대
상들이 있는가 하면 나보다 엄청나게 커서 위압적으로 다가
오는 대상들이 있다. 예를 들면 정부기관 건물, 19세기 은행
들, 기둥들이 그렇다. 어제 떠오른 생각인데 팔라디오의 빌
라 로툰다 같은 건물도 있다. 매우 거대하고 독립적이지만 내
부로 들어가면 위압감 같은 건 전혀 없다. 좀 고리타분한 단
어로 표현하자면 기품이 느껴진다. 위압적이기는커녕 나에게
위대하다는 느낌, 보다 자유롭게 호흡할 여유를 주는 곳도
있다. 어떻게 설명해야 좋을지 모르겠지만 내 말뜻을 알아들
었을 것이다. 이처럼 양극단이 존재한다. 따라서 "큰 것은 나
쁘다. 휴먼 스케일이 부족하기 때문이다." 이렇게 말할 수는
없다. 아무것도 모르는 입문자들이나 건축가들이 그렇게 말
하는 것을 들어보았을 것이다. 휴먼 스케일을 우리와 비슷한
크기로 보는 시각에서 한 말이다. 실은 그렇게 간단한 문제

브레겐츠 미술관
페터 춤토르, 1997년, 바

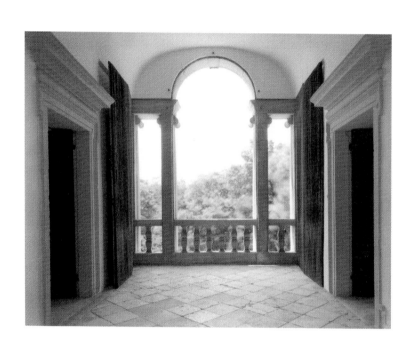

가 아니다. 거리와 근접성의 문제에는 나로부터의 거리, 나와 건물 사이의 거리 등 다양한 것을 고려해야 한다. 나는 나 자신만을 위해서, 나라는 사람 한 명을 위해서 무언가를 하는 것이 좋다. 나라는 개인의 존재와 집단의 일원으로서의 나는 전혀 다르다. 앞서 보았던 학생 호스텔의 카페를 기억하는가? 이번에는 르 코르뷔지에의 기가 막힌 건물이다. 이런 건물을 설계한다면 무척 자랑스러울 것 같다. 나라는 한 사람이 있고 사람들의 집단이 있으며 군중 속의 내가 있다. 축구 경기장이나 궁전을 생각해 보자. 나는 그것들을 생각하는 데 전혀 문제가 없다. 매우 쉽게 떠올릴 수 있다. 그러나 내가 아무리 이해하려고 해도 도무지 이해할 수 없는 것이 있다. 바로 고층건물이다. 나를 포함하여 5천 명이 넘는 사람들이 고층건물 하나에 있는 모습은 머릿속으로 그려지지가 않는다. 무수한 고층건물 중 하나인 그 건물을 사용하는 수많은 사람들을 행복하게 하려면 어떻게 디자인해야 하는가? 고층건물을 보았을 때 떠오르는 생각은 건물의 외적 형태와 (좋든 나쁘든) 건물이 도시에 말하는 언어이다. 반면에 5만 명 규모의 축구 경기장은 머릿속으로 그릴 수 있다. 수많은 군중과 함께 즐기는 축구 경기는 참으로 놀라운 경험이다. 어제 비첸차의 올림픽 극장과 관련하여 괴테가 그 모든 것을 보고

빌라 로카
빈첸초 스카모치,
1575년, 피사나

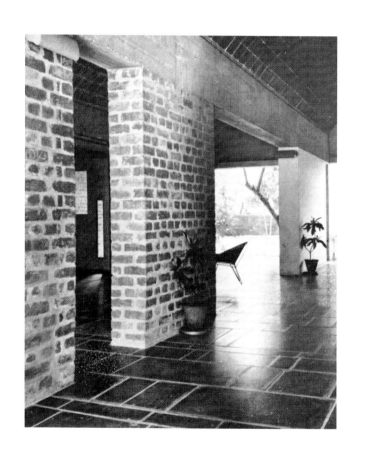

느낀 감상을 들었다. 그는 많은 것들을 알아챈다 – 이런 점
에서 그는 참 대단하다 : 확실히 그는 보는 눈을 가졌다. 지
금까지 내가 중요하게 생각하는 친밀함의 수준에 대해 소개
했다.

빌라 사라바이
르 코르뷔지에,
1955년, 아마다바드

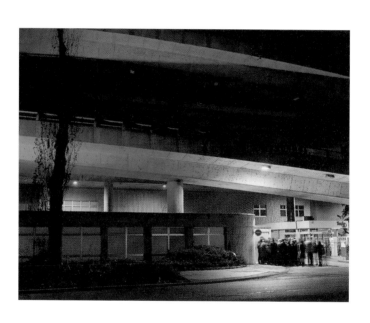

사물을 비추는 빛

토니 몰커라이
취리히

이제 마지막이다. 몇 달 전에 거실에 앉아 강연을 준비하면서 이런 질문을 해보았다. 빠진 것이 없는가? 전부 다 적었는가? 내가 하는 일을 다 적었는가? 그 순간 매우 단순한 주제가 떠올랐다. 〈사물을 비추는 빛〉. 나는 5분간 거실에 있는 사물의 겉모습을 바라보았다. 조명이 어떠한지도 보았다. 근사했다. 여러분도 비슷한 경험이 있을 것이다. 조명이 어디에 어떻게 떨어지는지, 그림자가 어느 방향으로 지는지 등등. 각 표면이 생기가 없거나 반짝거리면서 각자의 깊이를 갖고 있었다. 미국 화가 월터 드 마리아가 일본에 설치할 작품을 보여준 적이 있다. 우리가 있는 이곳보다 두세 배 정도 되는 넓은 홀에 설치되었는데 전면은 개방되어 있고 후면은 완전히 어두운 공간에 두세 개의 거대한 돌을 놓았다. 커다란 크기의 돌 뒤로는 금박을 입힌 나무막대를 설치했다. 평범한 금박이지만 그 금박을 보았을 때 큰 감동을 받았다. 금박은 공간의 뒤편에서, 깊은 어둠 속에서 밝은 빛을 냈다. 금은 극히 적은 빛으로도 어둠 속에 빛을 내는 능력을 갖고 있는 듯하다. 빛에 대한 사례였다. 빛과 관련하여 내가 즐겨 떠올리는 생각이 두 가지 있다. 우리는 건물을 다 지은 뒤에 전기기사

에게 전화하여 작업하자고 말하고는 조명을 어디에 설치할
지, 어떻게 조명을 비출지를 고민하지 않는다. 처음부터 조명
을 염두에 둔다. 첫 번째 생각은 건물을 그림자로 구성된 하
나의 매스라고 생각하고 빛을 설치하면서 어둠을 제거해 나
가는 것이다. 빛을 하나의 새로운 매스로 끼워 넣는다. 두 번
째 생각은 빛을 내는 물질들과 표면을 체계적으로 살펴보고
빛이 반사되는 방식을 보는 것이다. 다시 말해서 빛을 반사하
는 방식에 따라 재료를 선정하고 그 방식하에 모든 것을 조화
시킨다. 지금 우리가 있는, 이처럼 자연의 모습을 잘 간직한
아름다운 지역에 조명을 적절히 사용한 주택이 너무나 적은
것을 보면서 지난 며칠간 무척 마음이 아팠다. 집들이 매우
단조로워 보이는데 왜 그런지 모르겠다. 페인트칠 때문일까?
아무튼 멀쩡한 집을 죽이고 있다. 하지만 열 집 중 한 집은 약
간 낡았어도 눈에 띄는 무언가를 갖고 있다. 생명이 빛을 발
하는 느낌이다. 여러 소재와 패브릭, 천을 선택하여 조합하
면 빛 아래에서 매우 사랑스러운 모습을 연출할 수 있다. 햇
빛과 인공조명을 비교하면 사물을 비추는 햇빛이 훨씬 감동
적이다. 거기에는 일종의 영적인 느낌까지 있다. 아침에 태양
이 떠오르는 모습은 그 자체로 경이롭고 환상적이지만 날마
다 동일한 패턴을 반복한다는 사실도 놀랍기 그지없다. 사물

춤토르의 집
2005년. 실크 커튼, 코호 모리 작품

을 비추는 햇빛은 이 세상에 속한 것처럼 보이지 않는다. 나는 빛을 잘 모른다. 빛은 나를 뛰어넘는 무언가, 모든 이해를 뛰어넘는 무언가를 갖고 있다. 그런 빛이 있다는 사실이 나는 무척 기쁘고 감사하다. 이곳에서도 비슷한 느낌이 든다. 잠시 후에 밖으로 나가서 햇빛을 만끽할 생각이다. 건축가에게는 자연조명이 인공조명보다 천 배는 더 좋다. 이제 하고 싶은 말을 정리해야 할 것 같다.

또다시 이런 의문이 든다. 과연 이게 전부인가? 할 말이 더 남아 있다. 그래서 짧게 세 가지를 덧붙이고 싶다. 앞서 말한 아홉 가지는 내가 작업하면서 접근하는 방식, 우리 사무소가 접근하는 방식이라고 할 수 있다. 각각의 특징들이 있지만 다소 객관적인 면도 있다고 생각한다. 이제부터 말할 내용은 훨씬 개인적이다. 앞서 말한 많은 내용들과 동일하다고 일반화하기에는 다소 어려움이 있을 것이다. 내 작업에 대해 말하려면 무엇이 나를 감동시키는가에 대해 말해야 한다고 본다. 그래서 세 가지를 추가로 소개한다.

파빌리온
루이즈 부르주아,
스터디 모형. 디아 아트센터,
미국 뉴욕주 비콘

환경으로서의 건축

브루더 클라우스 채플
시공 중, 메헤르니히, 천장 개구부, 모형

먼저 건축을 색다르고 초월적인 차원에서 바라보고 싶다. 제목을 〈환경으로서의 건축〉으로 정해보았다. 상당히 매력적인 주제이다. 내가 설계하는 건물, 여러 건물로 구성된 단지, 작은 건물 등 모두가 주변 환경의 일부가 된다. 한트케가 비슷한 말을 했다. (페터 한트케는 환경과 물리적 환경에 대해 다양하게 설명했다. 《나는 오직 간극으로 산다》같은 인터뷰 모음집을 참고하기 바란다.) 내가 속한 주변 환경을 생각해 보자. 그 환경은 나만의 것이 아니다. 그 환경에 속한 건물들은 사람들의 삶의 일부가 되며 아이들이 성장하는 장소이다. 어쩌면 그 건물들 가운데는 25년 후에 어른이 된 아이들에게 하나의 모퉁이로, 거리로, 광장으로 기억 속에 되살아날 건물도 있을 것이다. 건축가를 기억하지는 못하겠지만 그것은 중요하지 않다. 여전히 존재하는 건물들. 직접 설계하지는 않았지만 내가 기억하는 건물들이 매우 많다. 그 건물들은 나를 감동시키고 움직이고 안도감을 주며 여러모로 도움을 주었다. 건물이 25년 후 누군가에게 기억된다는 사실을 생각하면 작업의 즐거움이 배가된다. 누군가가 첫사랑과 처음으로 키스했던 추억의 장소로 기억될 수도 있다. 이런 차원에서 나에게는 건물이 건축

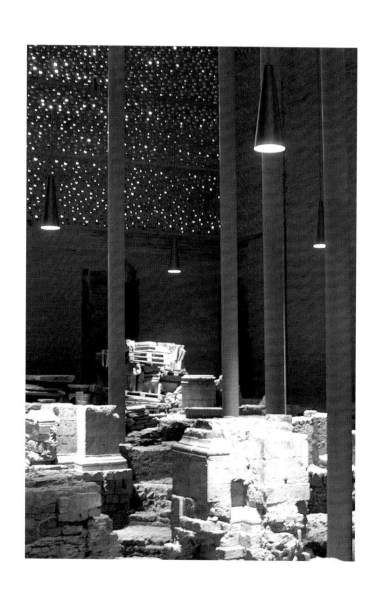

책에 나오는 것보다 35년 뒤에도 누군가에게 기억되는 것이
훨씬 중요하다. 이런 것은 건물을 디자인하는 것과 상관없는
전혀 다른 차원의 문제이다. 내 작업의 범주를 뛰어넘는 초월
적인 차원이다. 인간의 환경으로서의 건축. 이렇게 말해도 될
지 모르겠지만 어쩌면 그것은 사랑과 관계가 있을지도 모른
다. 나는 건축을 사랑한다. 주변을 둘러싼 건물들을 사랑한
다. 사람들이 건물들을 사랑하면 나도 사랑하게 된다. 솔직
히 말해서 사람들이 사랑하는 대상을 만드는 것이 나를 행
복하게 한다.

콜룸바 뮤지엄
시공 중. 쾰른

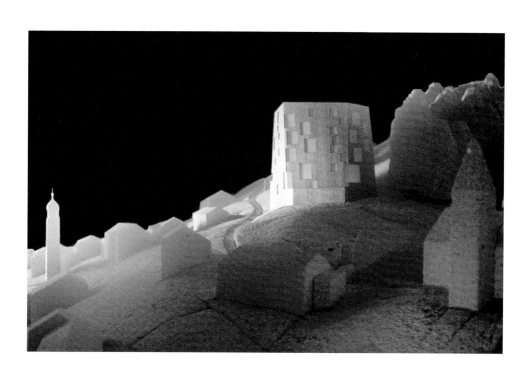

일관성

산악 호텔
프로젝트 2000, 그라우뷘덴 칠린

두 번째 주제는 〈일관성〉이다. 여기에는 감정 이상의 것이 존재한다. 어떤 일을 하거나 건축에서 무언가를 만드는 최선의 방법에 대한 무수한 아이디어들. 각기 다른 수준에서 일어나는 일들이다. 굳이 전문적인 수준이 아니어도 괜찮다. 사무실이나 대학 수업에서 토론하는 주제들은 다소 학구적일 것이다. 내가 하고 싶은 말은 이 모든 것에 결정이 필요하다는 것이다. 건축가는 수천 가지 상황에서 올바른 결정을 내려야 한다. 나는 그 모든 결정 끝에 건물이 사용될 때가 가장 기쁘다. 나에게 있어서 최고의 찬사는 누군가가 형태를 파악한 뒤에 "아, 가만 보니 이렇게 근사한 형태를 만들려고 하셨군요"라고 말하는 것이 아니다. 푸딩 맛은 먹어보아야 알듯이 건물도 사용해야 알 수 있다. 건물이 사용되는 것이 나에게는 최고의 찬사이다. 나만 그렇게 느끼는 게 아닐 것이다. 건축은 문학이나 미술에 등장하며 매우 오랜 전통을 갖고 있다. 내가 적절하다고 생각하는 방식으로 정리해서 말하면 모든 사물은 스스로 자기의 모습을 찾아간다. 각자 자기가 되어야 하는 모습이 있고 그 모습에 도달한다. 결국 건축은 우리의 용도를 위해서 만들어진다. 그런 면에서 순수미술은 아

니다. 내 생각에 건축은 최고의 응용미술이다. 여러 사물이
각자의 모습을 유지하면서 일관성을 이룰 때 가장 아름답다.
모든 것이 다른 모든 것과 연관성을 갖는 상태가 여기에 해당
한다. 하나를 제거하면 전체가 파괴될 수밖에 없다. 장소, 용
도, 형태. 형태는 장소를 반영한다. 장소는 그대로 있다. 용도
는 여러 가지를 반영한다.

우페나우 섬의 여름 식당
취리히 호수. 프로젝트. 스터디 모형

아름다운 형태

여전히 무언가를 빼먹은 듯하다. 이미 말한 내용 중에 포함되었을지도 모르지만 이번이 정말 마지막 주제이다. 지금까지 아홉 가지 주제와 추가로 두 가지를 다루었는데 형태라는 주제는 다루지 않은 것 같다. 형태는 내가 열정을 갖고 있는 주제로서 작업에 도움이 많이 된다. 형태는 우리가 작업하는 대상이 아니다. 우리는 많은 것에 열중한다. 소리, 소음, 재료, 구조, 해부 등 다양하다. 초기 단계에서 건축의 몸은 구조, 해부이다: 여러 사물을 논리적으로 조립한다는 뜻이다. 우리는 장소와 용도에 주시하면서 여러 요소들을 신경 쓴다. 적어도 나는 그렇다. 여기 장소가 있다. 내가 영향을 줄 수도 있고 그렇지 않을 수도 있다. 용도는 어떤가. 우리는 큰 모형을 만들거나 스케치를 한다. 보통 모형을 만든다. 이 단계에서는 모든 것이 논리적으로 어울리는지가 보인다. 일관성은 있으나 아직 아름답지는 않다. 나는 다른 요소들로 눈길을 돌린다. 몇몇 요소들을 잘 빼내면 종종 놀라운 형태가 나온다. 약간 뒤로 물러나서 모형을 보면 이런 생각이 든다. 처음 시작할 때만 해도 상상도 하지 못한 결과물이 나왔다. 자주 일어나는 일은 아니다. 그토록 오래 건축을 해왔지만 여

공포의 지형 박물관 자료관
서쪽 계단, 2004년에 시공 중단

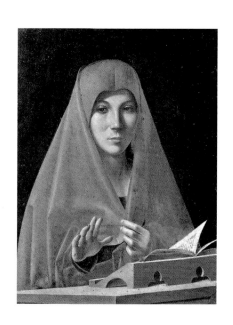

전히 그렇다. 그래서 느린 건축이란 말이 있는지도 모르겠다. 그래도 큰 기쁨과 보람이 있다. 아무리 고심해도 아름답게 보이지 않으면 아예 처음으로 돌아가서 다시 시작한다. 내가 일부러 아름답다는 말을 사용했는데 미학에 대한 책들을 읽어보기 바란다. 이제 마지막 주제가 무엇인지 알 것이다. 〈아름다운 형태〉이다. 나는 성상이나 정물에서 아름다운 형태를 발견한다. 성상이나 정물은 무언가가 어떻게 형태를 찾는지를 알게 해준다. 평범한 일상의 도구들, 하나의 문학 작품, 한 곡의 음악에서도 아름다운 형태를 발견할 수 있다. 이상으로 강연을 마친다.

안눈치아타
안토넬로 다 메시나, 1475~1476년,
시칠리아 주립 미술관, 팔레르모

사진 제공

6 © Kunstmuseum Basel, Martin Bühler, Depositum der Gottfried Keller-Stiftung

10 Aus: G. E. Kidder Smith, *Architecture in America*, American Heritage Publishing Co. Inc. New York 1976

12 © Sammlung Ernst Brunner, Schweizerische Gesellschaft für Volkskunde, Basel

14 © Architekturbüro Zumthor, Haldenstein

18 © Sammlung Hans Baumgartner, Fotostiftung Schweiz, Winterthur. VG Bild-Kunst

20-26 © Architekturbüro Zumthor, Haldenstein

28 © Hélène Binet

30 © Thomas Flechtner

32 © Architekturbüro Zumthor, Haldenstein

34-36 © Giovanni Chiaramonte

38 © Architekturbüro Zumthor, Haldenstein

42 © Architekturbüro Zumthor, Haldenstein

46 © Architekturbüro Zumthor, Haldenstein

48 © 2005, ProLitteris, Zürich

50 © Hélène Binet

56 © Jules Spinatsch

58 © Architekturbüro Zumthor, Haldenstein

60-70 © Architekturbüro Zumthor, Haldenstein

72 © Bridgeman Giraudon

글 **페터 춤토르**

1943년 스위스 바젤에서 출생, 아버지가 운영하던 목공소에서 가구공 훈련, 바젤 공예학교에서 디자이너 과정 수학, 뉴욕 프랫 인스티튜트에서 건축 과정 수학, 1979년에 스위스 할덴슈타인에서 건축사무소 개설, 2009년 건축 분야의 노벨상이라 일컬어지는 '프리츠커상'을 수상했다.

주요 작품

1986년 스위스 쿠어 로마 유적 발굴 보호관
1988년 스위스 숨비츠 성베네딕트 교회
1993년 스위스 쿠어 마산스 노인 요양시설
1996년 스위스 발스 온천
1997년 오스트리아 쿤스트하우스 브레겐츠
 독일 공포의 지형 박물관 일부 시공(재정 문제로 2004년에 철거)
2000년 독일 하노버 엑스포 스위스관, 스위스 사운드박스
2007년 독일 쾰른 콜룸바 뮤지엄, 독일 바겐도르프 브루더 클라우스 필드 채플
2009년 스위스 발스, 아내 아날리사와 페터 춤토르를 위한 라이스 목조 주택인 운터후스와 오버후스

옮김 **장택수**
아주대학교 건축학과, 한동대학교 통역번역대학원을 졸업하고 전문번역가 및 동시통역사로 활동하고 있다. 문학, 영화, 디자인, 음악을 좋아하며 깊이와 감동이 있는 번역을 지향한다. 옮긴 책으로는 《선하게 태어난 우리》, 《건축학교에서 배운 101가지》, 《광장》, 《지미 카터의 위즈덤》, 《나는 희망을 던진다》 등이 있다.

감수 **박창현**
부산대학교 미술대학과 경기대 건축전문대학원을 졸업했다. (주)건축사사무소 SAAI의 공동대표를 거쳐 지금은 경기대학교 건축학과 겸임교수와 (주)에이라운드 건축 대표를 맡고 있다. 2009년 〈SKMS 연구소〉로 건축가협회상을 공동수상하였으며, 〈나무 282〉, 〈아틀리에 나무생각〉, 〈아웅산 순국사절 기념비〉 등의 작업을 통해 건축적 담론을 펼쳐나가고 있다.

페 터 춤 토 르 분 위 기

초판 1쇄 발행 2013년 10월 31일
초판 6쇄 발행 2023년 10월 27일

글 페터 춤토르
옮김 장택수
감수 박창현
펴낸이 한순 이희섭
펴낸곳 (주)도서출판 나무생각
편집 양미애 백모란
디자인 박민선
마케팅 이재석
출판등록 1999년 8월 19일 제1999-000112호
주소 서울특별시 마포구 월드컵로 70-4(서교동) 1F
전화 02-334-3339, 3308, 3361
팩스 02-334-3318
이메일 book@namubook.co.kr
홈페이지 www.namubook.co.kr
블로그 blog.naver.com/tree3339

*잘못된 책은 바꿔 드립니다.

ISBN 978-89-5937-345-1 03600
값 22,000원